褚遂良《雁塔圣教序》

经典全集·中国历代经典碑帖

杨建飞 主编

中国美术学院出版社

经典全集系列主编：杨建飞

特约编辑：厉家玮

图书策划：杭州书豪文化创意有限公司

策 划 人：石博文 张金亮

责任编辑：史梦龙

责任校对：杨轩飞

责任印制：娄贤杰

图书在版编目（ＣＩＰ）数据

褚遂良《雁塔圣教序》／杨建飞主编．－－杭州：
中国美术学院出版社，2018.12
（经典全集·中国历代经典碑帖）
ISBN 978－7－5503－1857－1

Ⅰ．①褚... Ⅱ．①杨... Ⅲ．①楷书－碑帖－中国－唐
代 Ⅳ．① J292.24

中国版本图书馆 CIP 数据核字 (2018) 第 275238 号

褚遂良《雁塔圣教序》
杨建飞 主编

出 品 人：祝平凡

出版发行：中国美术学院出版社

地　　址：中国·杭州市南山路 218 号／邮政编码：310002

网　　址：http：//www.caapress.com

经　　销：全国新华书店

印　　刷：杭州华艺印刷有限公司

版　　次：2018 年 12 月第 1 版

印　　次：2018 年 12 月第 1 次印刷

开　　本：710mmx889mm 1/8

印　　张：10

印　　数：00001—10000

书　　号：ISBN 978－7－5503－1857－1

定　　价：58.00 元

前 言

文字产生之初是为了帮助人们传递信息、交流思想。中华文明之所以能绵延五千多年且依然生生不息，在文化传承与传播方面发挥了重要作用的方块字实在功不可没。鲁迅先生曾说：『中国文字有三美，音以感耳，形以感目，意以感心。』的确，与世界上其他的一些表音文字相比，中国的文字不仅有音，而且有形、有义。每一个字的背后都凝聚着先人的智慧，体现了他们认识世界、观察万物的方式，因而具有极其深厚的文化内涵，并为后来蓬勃发展的书法艺术提供了良好的基础。

谈到书法，相信大多数人都不会感到陌生。作为一门博大精深、源远流长的传统艺术，中国书法与汉字一样，都是中华文化的重要构成部分。不过，相较而言，文字偏于实用，而书法则更多地属于艺术的范畴。简单来说，书法作品就是用书刻工具在载体上留下的痕迹。但这痕迹不是随意挥洒的，在创作过程中，书法家借助手中的工具来抒发自己的情感，时缓时急、顿挫自如，具体视当时的心境而定。认真观赏一幅书法作品时，我们仿佛可以透过一个个灵动的字感受到书法家个人的文化素养、个性态度，于无声中获得美的体验和文化熏陶。

从甲骨文、金文、篆书、隶书、行书，到草书、楷书，不同时期的汉字，其书写方法和字体结构各有特色。然而，不管书法家们的风格如何迥异，优秀的书法作品总能受到人们的喜爱和推崇，从而经受住时间的考验，流传至今，熠熠生辉。另外，从全球化的角度来看，书法艺术从很早的时候就超越了国界，成为中华民族与世界上其他民族交往的媒介之一，使许多国家和地区的经济、文化事业在原有基础上实现了新的飞跃。

生活在高速发展的现代社会，人们的精神文化世界比以前任何时期都更为丰富。在不同文化和各种文化产品相互碰撞的过程中，书法艺术也遭遇了不小的挑战。随着互联网在生活中的普及和深入，人们写字的机会越来越少，更不用说拿毛笔创作书法作品了。然而，有一点是毋庸置疑的，那就是书法艺术在我们工作、学习、生活的方方面面依然有着很高的应用价值。许多书法作品，其内容本身或是反映了特定时期的重要事件，或是表达了书法家的个人境遇，为身处后世的人们了解和研究当时的社会状况提供了珍贵的资料。

练习书法能够陶冶个人情操、提高审美水平，同时也为我们了解和传承中华传统文化打开了一扇窗。基于以上所述的种种原因，我们精选碑帖，用简洁大方的排版、现代化的印刷技术，策划了这套『中国历代经典碑帖』，希望为广大书法爱好者提供优质的研习素材。

简　介

褚遂良（五九六—六五九），『初唐四大家』之一，字登善，钱塘（今浙江杭州）人。太宗时历任秘书郎、起居郎、谏议大夫、黄门侍郎、中书令等官职。高宗时封河南郡公，故称『褚河南』。他一生博涉文史，精通书法。据传，唐太宗获得王羲之书法真迹后，褚遂良详加评鉴，受到太宗的高度称誉。起初，褚遂良师虞世南，后转学『二王』，且融入了汉隶的优点，开创了方扁、飘逸、清劲的『褚体』。

《雁塔圣教序》是褚遂良的代表作品之一，刻于唐永徽四年（六五三）。此碑吸收各家之长，清新俊逸，刚柔并济，结体舒展，气韵生动。清代王澍曾评价道：『褚公《雁塔圣教序》婉媚遒逸，如铁线结成。』褚遂良的字看似精瘦，实则丰润，盖因其笔势劲道十足，总能将锋力传至笔端，使字体生动多姿。《雁塔圣教序》被认为是最能代表褚体风格的作品。

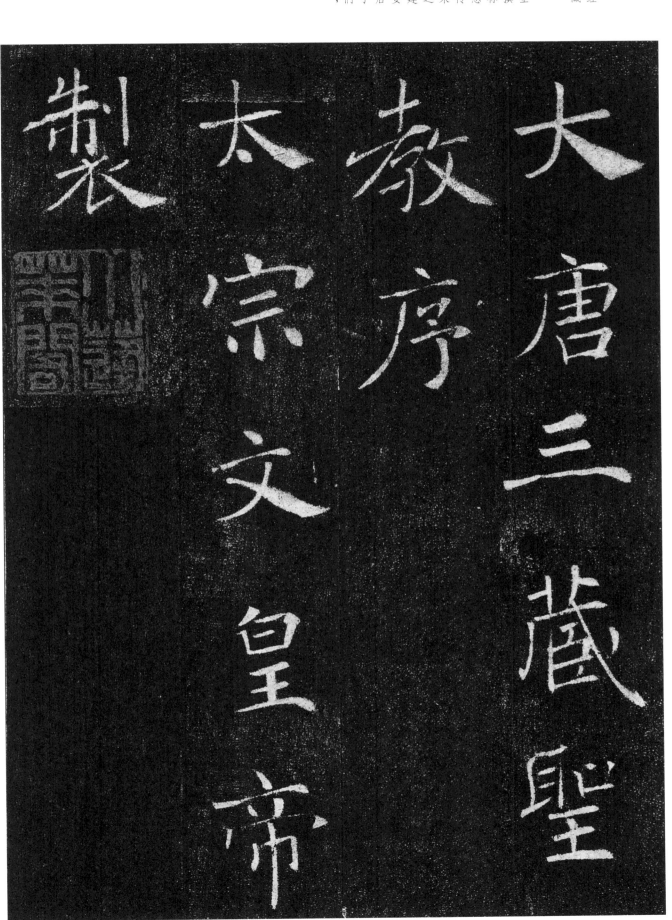

大唐三藏圣〈教序。〈太宗文皇帝〈制。〈

三藏：结集佛法教义的经典，包括律藏、经藏、论藏三部分。

大唐三藏圣教序：简称《圣教序》，由唐太宗李世民撰文，最早由褚遂良所书，称为《雁塔圣教序》，亦称《慈恩寺圣教序》。雁塔，相传是玄奘法师从印度取经回来后专门从事译经和藏经之处，因仿印度雁塔样式修建故名。塔址在今陕西省西安市城南大慈恩寺内。由于后来在长安荐福寺内又修建了一座较小的雁塔，于是人们就把慈恩寺塔叫「大雁塔」，荐福寺塔叫「小雁塔」。

盖聞二儀有

象顯覆載以

舍生四時無

形潛寒暑以

二仪：天地。一说指日月。

象：形状，样子。

覆载：覆盖、承载，指包容万物。

舍生：一切有生命者。多指人类。

四时：四季。

潜：隐藏，不露在表面。

化物：感化万物。

窥天鉴地：指仔细观察天地。

庸愚：指庸下愚昧之人。

端：指事物发展过程中所依据的道理。

明：懂得，了解。

洞：透彻，清楚。

贤哲：贤明睿智的人。

化物。是以窥／天鉴地，庸愚／皆识其端；明／阴洞阳，贤哲／

化物　是以　窥
天鉴地　庸　愚
皆识其端　明
阴洞阳　贤哲

罕：少。

穷：穷尽。

数：天数，理数。

苞：这里的「苞」通「包」，表示天地包含于阴阳之中。

阴阳：中国古代哲学概念。古代朴素的唯物主义思想家把矛盾运动中的万事万物概括为「阴」「阳」两个对立的范畴，以双方变化的原理来说明物质世界的运动

者：意为「……的原因」。

以：因为，由于。

者 以 其 有 象

陰 陽 而 易 識

而 天 地 苞 乎

罕 窮 其 數 然

也，阴阳处乎／天地而难穷／者，以其无形／也。故知象显／

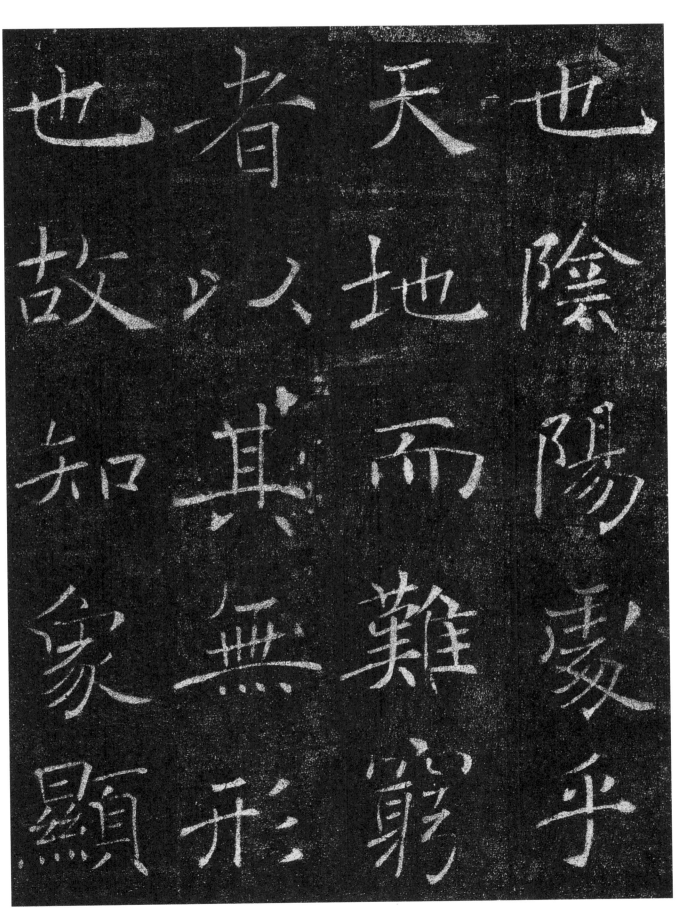

也者天地陰陽處乎

故以地而難顯

知其而窮

象無難

顯形窮

可征，虽愚不〈惑；形潜莫睹，〈在智犹迷。况〈乎佛道崇虚，〈

可 惑 在 乎
徵 形 智 佛
雖 潛 猶 道
愚 莫 迷 崇
不 觀 況 虛

虽：即使。

况：文言连词，表示语意上更进一层。

犹：还，尚且。

崇虚：指佛教所崇尚的理念往往非常虚无。

乘幽控寂，以沉静幽深的方
式控制寂静。

弘寂：指广为救助。

万品：泛指世间万物。

典御：掌管治理。

十方：佛教中指上天、下地、
东、西、南、北、生门、死
位、过去、未来十个方向。

威灵：神灵及其威力。

无上：没有比其更高的。

乘幽控寂。弘／济万品，典御／十方。举威灵／而无上，抑神／

乘幽控寂。弘

济萬品典御

十方舉威靈

而無上抑神

无下：谓无在下者。

弥：遍布，充满。

宇宙：广义的『宇宙』是万物的总称，是时间和空间的统一。狭义的『宇宙』是地球大气层以外的空间和物质。《淮南子》：『往古来今谓之宙，四方上下谓之宇。』

豪厘：即『毫厘』，形容数量很少。

力而無下大之則彌於宇宙細之則攝於豪釐無減

千劫：佛教中指旷远的时间和无数生灭成坏。现多指数不尽的劫难。

百福：多福。

妙道：至道，精妙的道理。

无生，历千劫／而不古；若隐／若显，运百福／而长今。妙道／

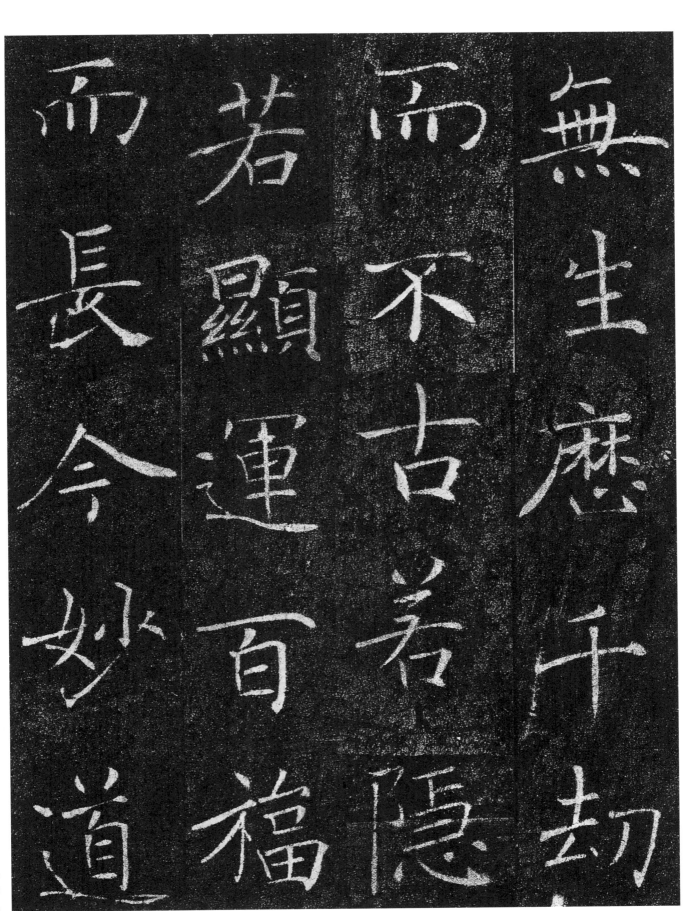

凝玄，遵之莫／知其际；法流／湛寂，挹之莫／测其源。故知／

际：交界或靠边的地方。

法流：喻佛法之传续犹如川河之流。

湛寂：沉寂。

挹：舀。

源：水流的起始处。

凝玄
遵
之
莫

知
其
际
法
流

湛
寂
挹
之
莫

测
其
源
故
知

蠢蠢凡愚，区／区庸鄙，投其／旨趣，能无疑／惑者哉？然则／

蠢蠢：愚笨的样子。

凡愚：指平凡而愚昧的人。

区区：形容微不足道。

庸鄙：平庸鄙俗的人。

蠢蠢凡愚区庸鄙投其旨趣能无疑惑者哉然则

大
教
之
兴
基

乎
西
土
腾
汉

庭
而
皎
梦
照

东
域
而
流
慈

大教：即佛教。

西土：这里指佛教的发源地
印度。因为印度在中国以西，
所以称其为『西土』。

汉庭：这里指汉朝。

东域：这里指中国，与『西
土』相对。

昔者：往日，从前。

分形分迹：开天辟地、万物分化。

驰：传播。

成化：完成教化。

当常现常：佛教语。「当常」认为佛性为后天始有，「现常」认为佛性先天即有。

昔者分形分／迹之时，言未／驰而成化，当／常现常之世，／

常現常之世

馳而成化當

蹟之時言未

昔者分形分

世歸遵人

金真及仰

容遷乎德

掩儀晦而

色越影知

不鏡三千之／光，丽象开图，／空端四八之／相。于是微言／

不鏡三千之

光麗象開圖

空端四八之

相於是微言

三千：佛教中，一千个小千
世界为『中千世界』，一千
个中千世界为『大千世界』。
由于里面有小千、中千、大
千，所以『大千世界』又称
『三千大千世界』。

丽象：光彩四射的景象。

四八之相：指佛陀所具有的
三十二种庄严德相。

微言：精深微妙的言辞。

广被：遍及。

含类：佛教语。指世间各类众生。

三途：也作「三涂」，即火涂、刀涂、血涂，义同地狱涂、饿鬼涂、畜生涂，皆因身口意等恶业所引生之处。

遗训：前人留下的或逝者生前所说的有教育意义的话。

遐宣：远扬，普及。

群生：泛指一切生物。

十地：佛教中指菩萨修行所经历的十个境界。

廣被拯含類
於三途遺訓
遐宣導群生
於十地然而

真教难仰，莫／能一其指归；／曲学易遵，邪／正于焉纷纠。／

真教难仰，
莫／能一其指归：
／曲学易遵，邪／正于焉纷纠。／

真教：这里指佛法。

一：统一。

指归：主旨，意向。

曲学：指囿于一隅之学。也
比喻学识浅陋的人。

纷纠：纷乱。

真教難仰莫

能一其指歸

曲學易遵邪

正於焉紛紀

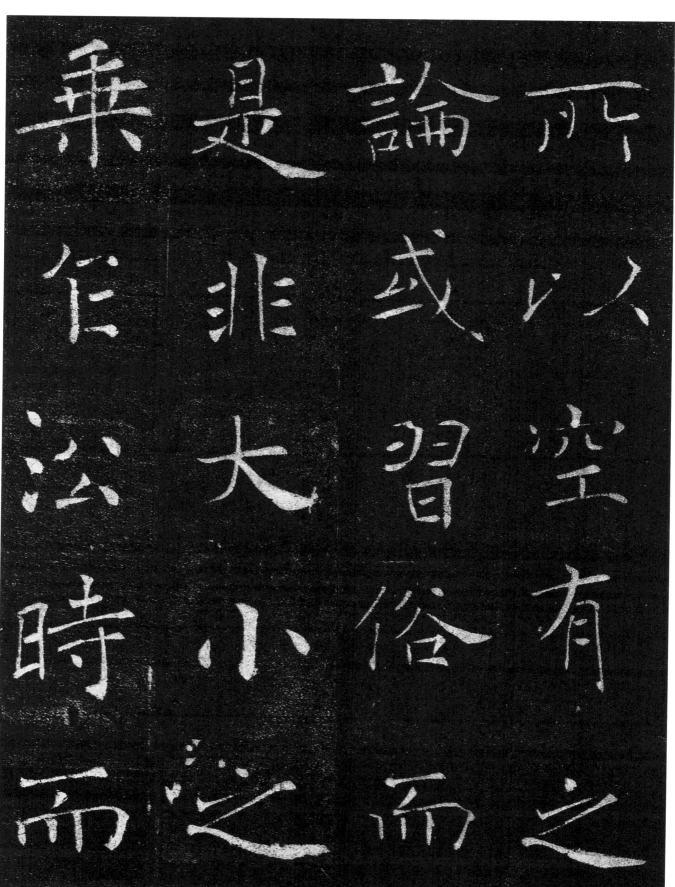

空有：佛教中指相反相成的真俗两谛。空，法性。有，幻相。

大小之乘：指佛教的大乘和小乘两个派别。大乘强调救世利他，相信人人可以修得佛陀一样的智慧。小乘则强调修身持戒，以求自我解脱。

乘是論所
乍非或以
法大習空
時小俗有
而之而之

隆替
有玄奘／法师者，法门／之领袖也。幼／怀贞敏，早悟／

懷衆
貞
敏
早
悟

之
領
袖
也
幼

法
師
者
法
門

隆
替
有
玄
奘

三空：佛教语。有多种说法。一说指人空（或我空、生空）、法空、俱空。

四忍：佛教语。指得无生忍、得无灭忍、得因缘忍、得无住忍。

松风水月：像松风那样清朗，似水月那样明洁。

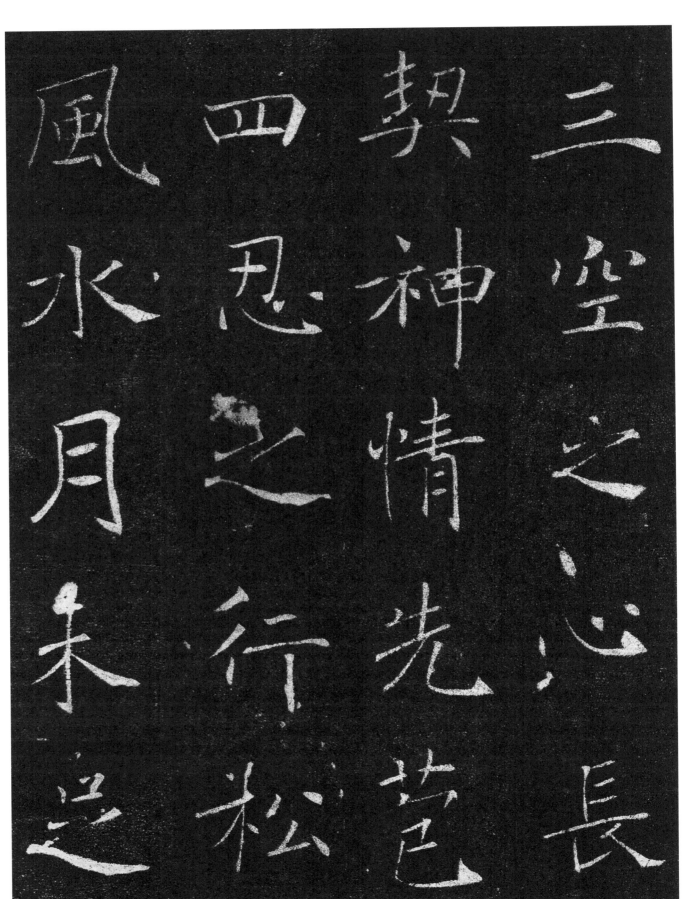

比其清华：仙／露明珠，讵能／方其朗润。故／以智通无累，／

仙露明珠：形容一个人风神秀异。

讵：岂，难道。

方：这里意为比拟、相当。

朗润：明朗润泽。

无累：没有牵累。

比其清華仙露明珠詎能方其朗潤故以智通無累

六塵未形超
六塵而迥出
隻千古而無
對凝心內境

六尘：佛教语。指色、声、香、味、触、法六境。此六境与六根相接，则染污净心，因而称『尘』。

迥：远。

无对：无双，无敌。

凝心：专心，一心一意。

内境：内心境界。

悲正法之陵〇迟，栖虑玄门，〇慨深文之讹〇谬。思欲分条

悲正法之陵 迟，栖虑玄门，慨深文之讹 谬。思欲分条

正法：指佛所说的正确、真
实的道理。

陵迟：衰败，崩坏。

深文：含义深奥的文字。

讹谬：差错谬误。

分条析理：有条有理，深刻
精辟。

悲　正　法　之　陵

迟　栖　虑　玄　门

慨　深　文　之　讹

謀　思　欲　分　条

析理廣彼前

聞截德續真

開兹後學是

以人翹心淨土

广：扩大，扩充。

彼：那，那个。

兹：此，这个。

翘心：仰慕。

净土：佛教语。一般专指阿弥陀佛国土。其国众生皆行十善，身口意三业清净，无有众苦，但受诸乐，故又称极乐国土。

往：去，到。

乘危：登上或踏上危险之地，犹言冒险。

远迈：远行。

杖策：拄杖。杖，同「仗」，恃，凭借。策，拐杖。

征：走远路。

往游西域。乘／危远迈，杖策／孤征。积雪晨／飞，途间失地：／

飛孤塗閒尖

孤遠積雪晨

危遠邁杖策

往遊西域乘

驚砂夕起空

而山外

進川迷天萬

影撥天里

百煙萬

重霞里

寒暑

而

前

踪

劳

轻

遰

周

游

西

宇

寒暑，蹑霜雨／而前踪。诚重／劳轻，求深愿／达。周游西宇，／

有：同「又」，表示整数之外再加零数。

穷：尽，完。

询求：访求。

双林：释迦牟尼涅槃处。

八水：佛教中指印度的八条大河，据《涅槃经》所载，分别是恒河、阎摩罗河、萨罗河、阿夷罗跋提河、摩诃河、辛头河、博叉河、悉陀河。

味道：体察道理。

餐风：指生活于山野。

十有七年穷历道邦询求应道双教林八水味道餐风

鹿苑：即「鹿苑」，鹿野苑
的省称。据说为释迦牟尼得
道后第一次讲法的地方。

鹫峰：灵鹫山。据说如来曾
在此讲《法华》等经。

至言：指佛教中精深玄妙的
理论。

鹿苑鹫峰，瞻／奇仰异。承至／言于先圣，受／真教于上贤。／

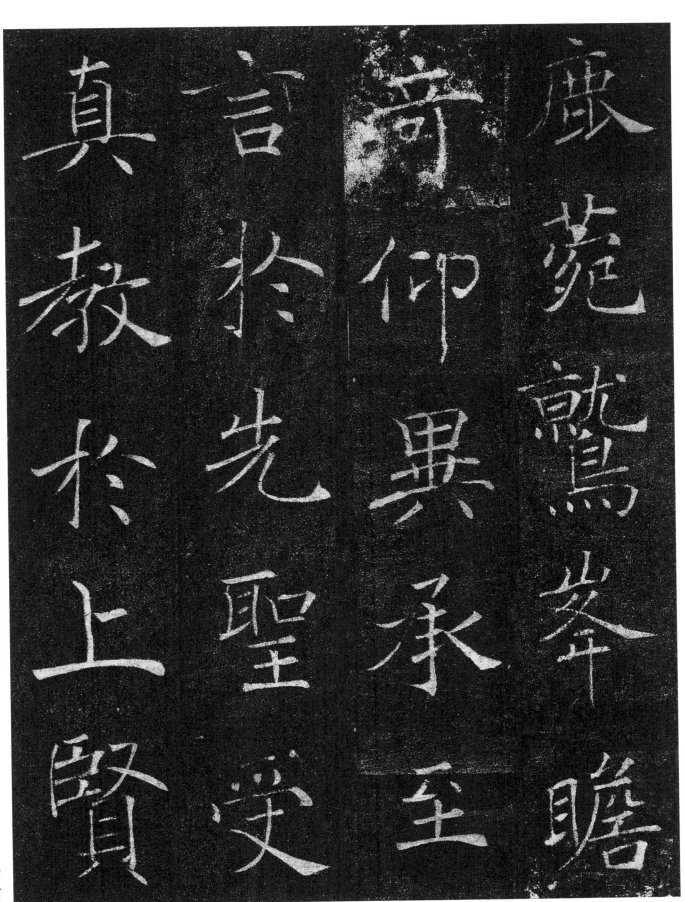

真教於上賢

言於先聖受

奇仰異承至

鹿菀鷲峰瞻

探賾：探索深奥的道理。

妙门：指领悟妙理的门径。

精穷：精心钻研探求。

奥业：高深玄奥之业，需要花费特别多的精力来钻研。

一乘：佛教中指引导众生成佛的唯一方法。

五律：佛教典籍。

驰骤：驰骋。

探賾妙門精
窮奧業一乘
五律之道馳
驪於心田八

八藏：佛所说之圣教分为胎
化藏、中阴藏、摩诃衍方等
藏、戒律藏、十住菩萨藏、
杂藏、金刚藏、佛藏，共八种。
三箧：指佛教的声闻藏、缘
觉藏和菩萨藏。

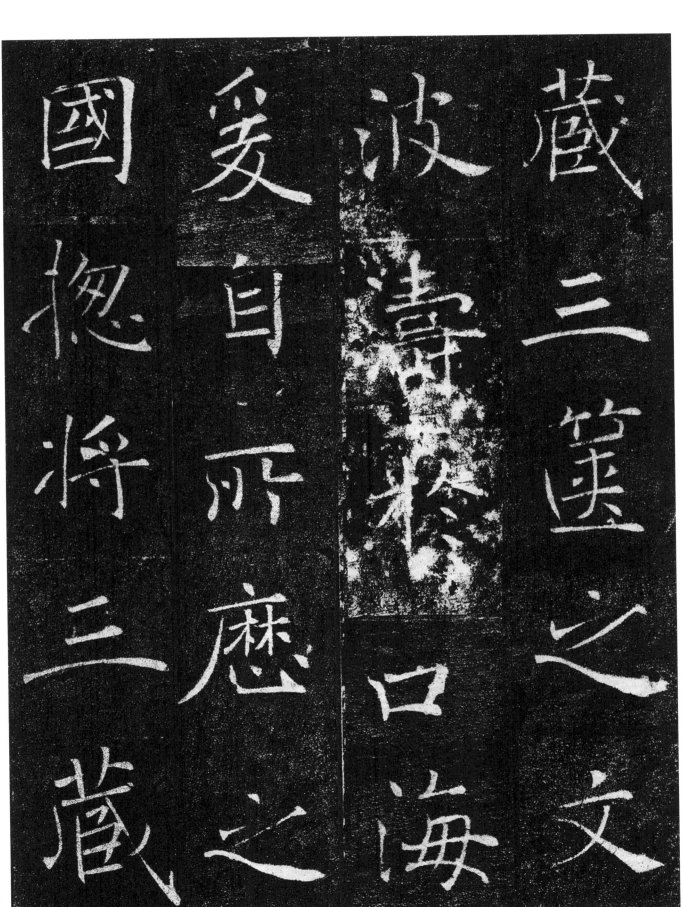

藏三箧之文，／波涛于口海。／爰自所历之／国，总将三藏／

凡：总共。

译布：翻译并传播。

慈云：比喻佛之慈心广大，
犹如大云覆盖世界众生。

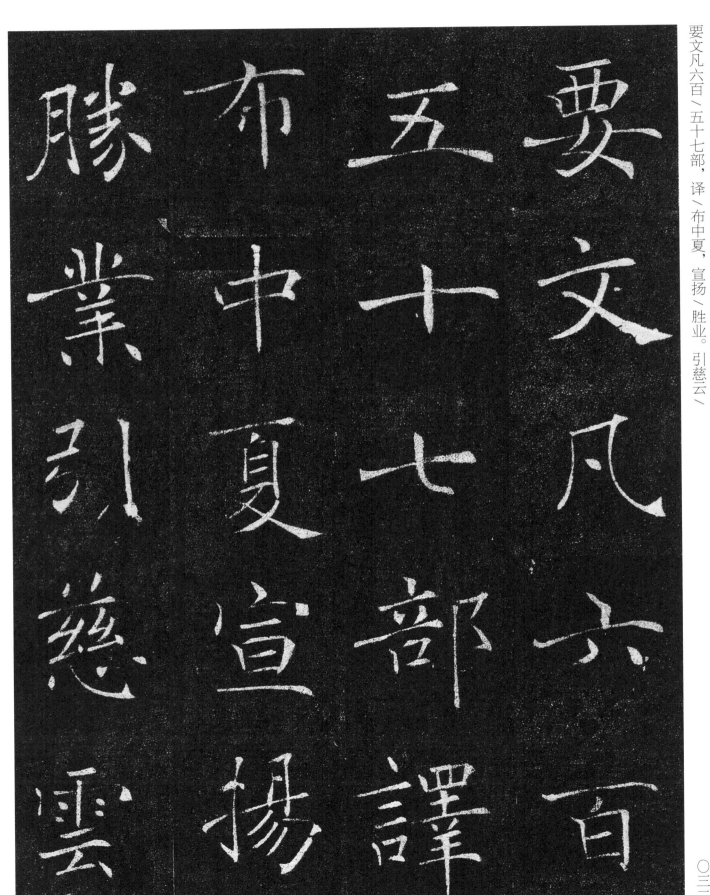

要文凡
六百
五十七
部譯
布中
夏宣
揚
勝業引
慈
雲

西极：指印度。

东垂：指中国。

复：再，又。

苍生：指百姓、一切生灵。

于西极，注法／雨于东垂。圣／教缺而复全，／苍生罪而还／

於西極注法

雨於東垂

教燬而復全

蒼生罪而還

火宅：比喻充满苦难的尘世。

迷途：佛教语。犹迷津。

爱水：佛教中用以泛指情欲。

臻：达到。

福。湿火宅之／干焰，共拔迷／途，朗爱水之／昏波，同臻彼／

福 湿 火 宅 之
乾 燄 共 拔 迷
途 朗 愛 水 之
曀 波 同 臻 彼

恶因业坠，善以缘升：佛教
认为业有善恶之分，为恶即
造孽，行善则积福。

端：事情的起因。

托：依赖。

譬：比喻，比方。

岸。是知恶因／业坠，善以缘／升。升坠之端，／惟人所托。譬／

岸
是
知
恶
因

业
坠
善
以
缘

舜
舜
隆
之
端

惟
人
所
託
譬

〇三五

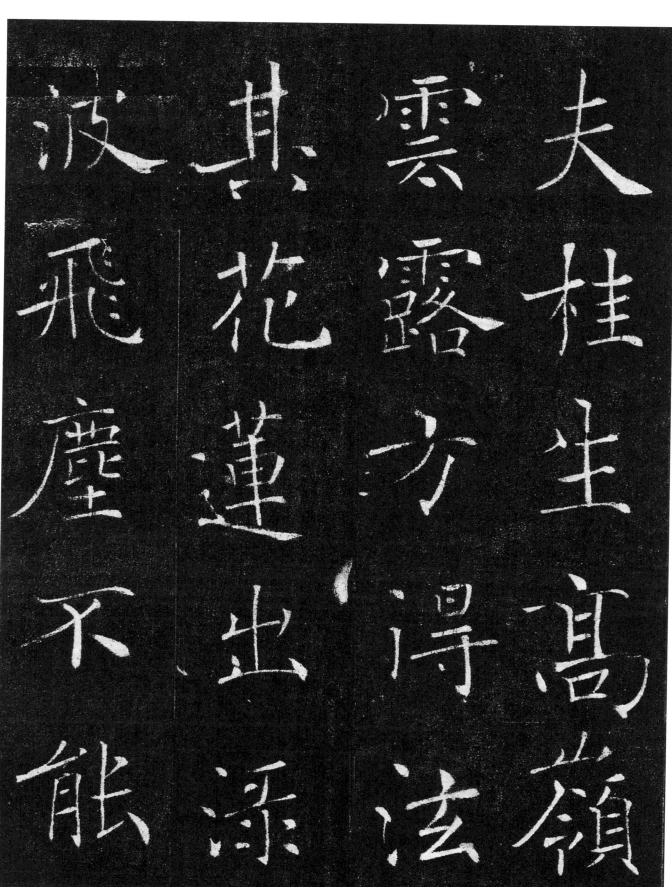

夫桂生高嶺
雲露方得泫
其花蓮出渌
波飛塵不能

附：依傍，依附。

良：诚然，的确。

污其叶。非莲／性自洁而桂／质本贞，良由／所附者高，则／

汙其葉非蓮

性自潔而桂

質本□由

所附者高則

微物：指细小低微的事物。

累：拖累。

凭：（身体等）靠着。

沾：接触而后附着。

卉木：草木。

微物不能累

所憑者淨則

濁纇不能

夫以卉木無

资：供给，提供。

缘：沿着。

庆：福泽。

知，犹资善而〉成善，况乎人〉伦有识，不缘〉（庆）而求庆？方〉

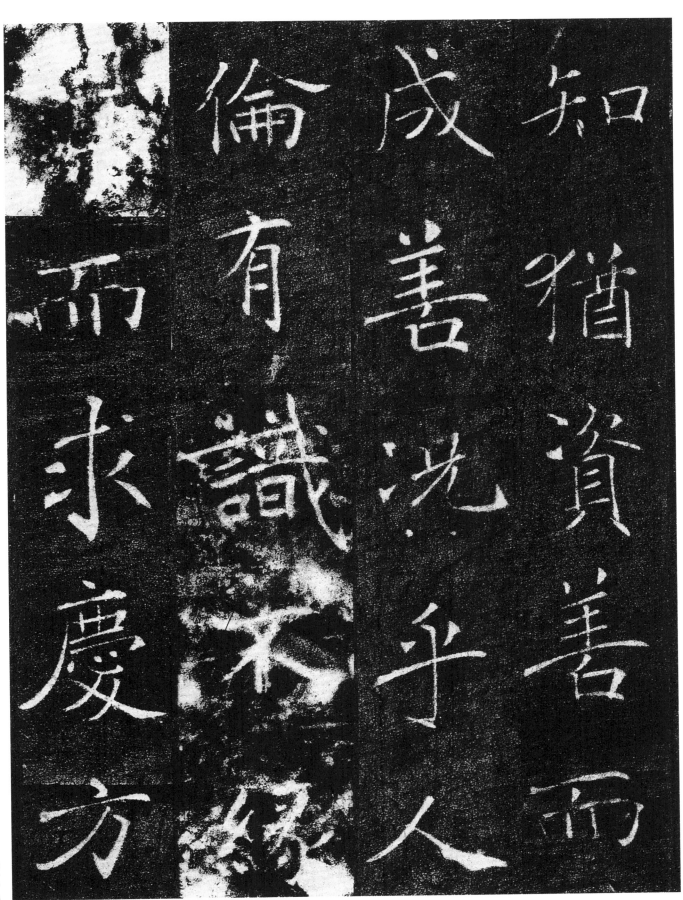

冀：希望。

流施：广为流传。

斯：指示代词，这，这个。

遐敷：言传播至极远的地方。

乾坤：『乾』『坤』是《易经》中的两个卦名，后成为中国古代哲学的一对范畴，指天地、阴阳等相互对立的两个面。

冀 兹 經 流 施

將 日 月 而 無

窮 斯 福 遐 敷

與 乾 坤 而 永

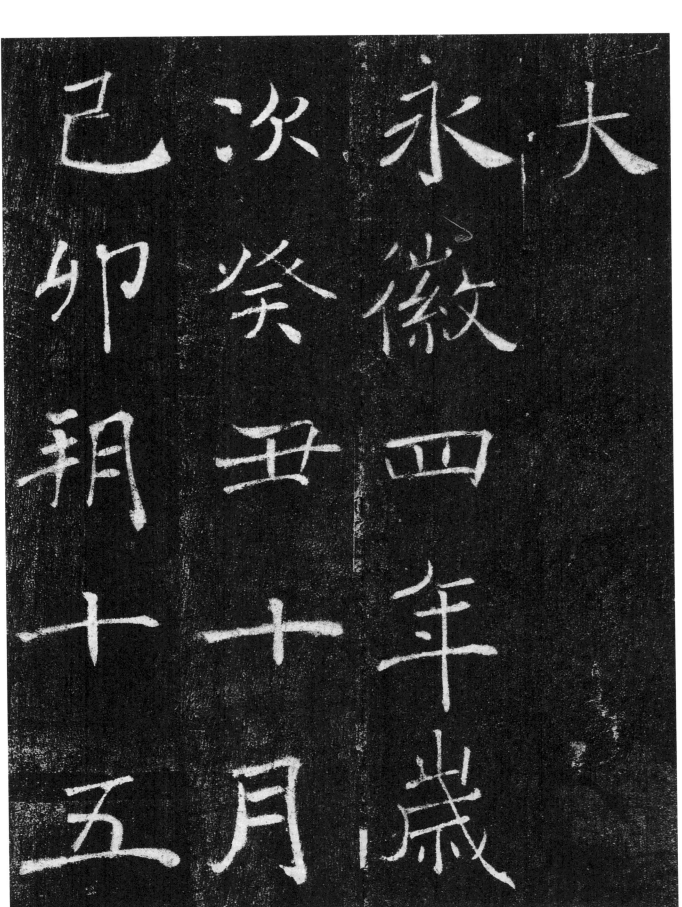

永大：永远光大。

永徽四年：公元六五三年。「永徽」是唐高宗李治的第一个年号，历时六年。

朔：农历每月初一。

大。／永徽四年，岁／次癸丑，十月／己卯朔十五／

日癸巳建。

大唐皇帝述

遂良書

中書令臣褚

中书令：官名，负责在皇帝书房整理宫内文库档案，责任重要。

日癸巳建。／中书令臣褚／遂良书。／大唐皇帝述／

显扬：彰显、发扬。

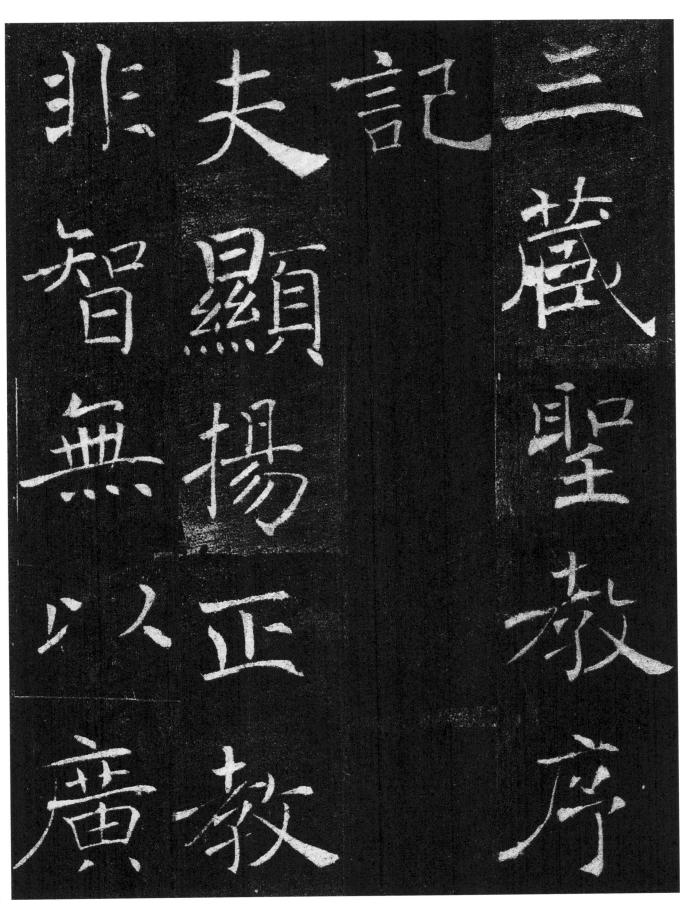

三藏聖教序

記

夫顯揚正教

非智無以廣

其文，崇阐微／言，非贤莫能／定其旨。盖真／如圣教者，诸／

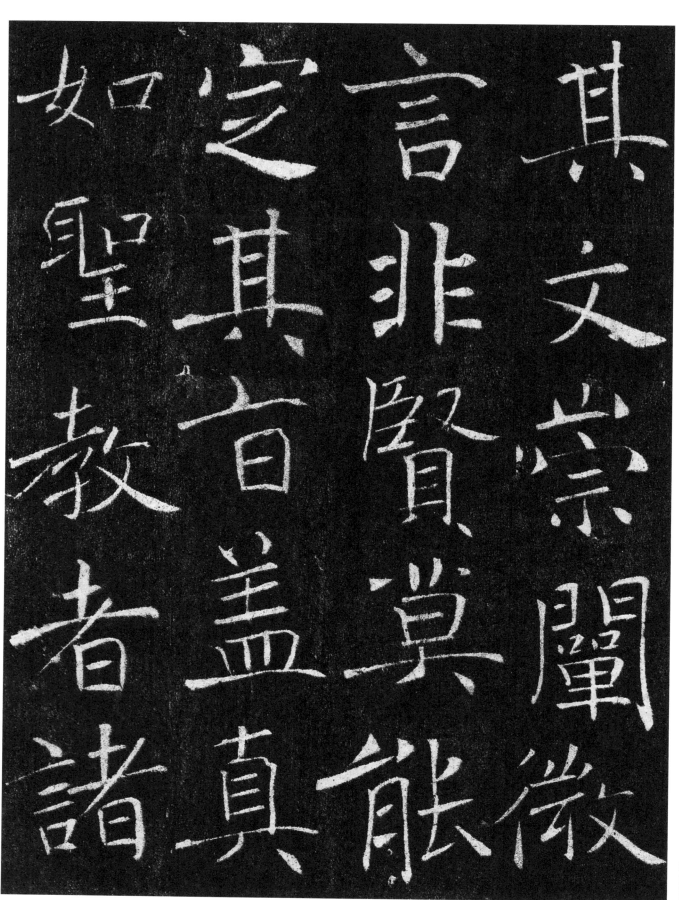

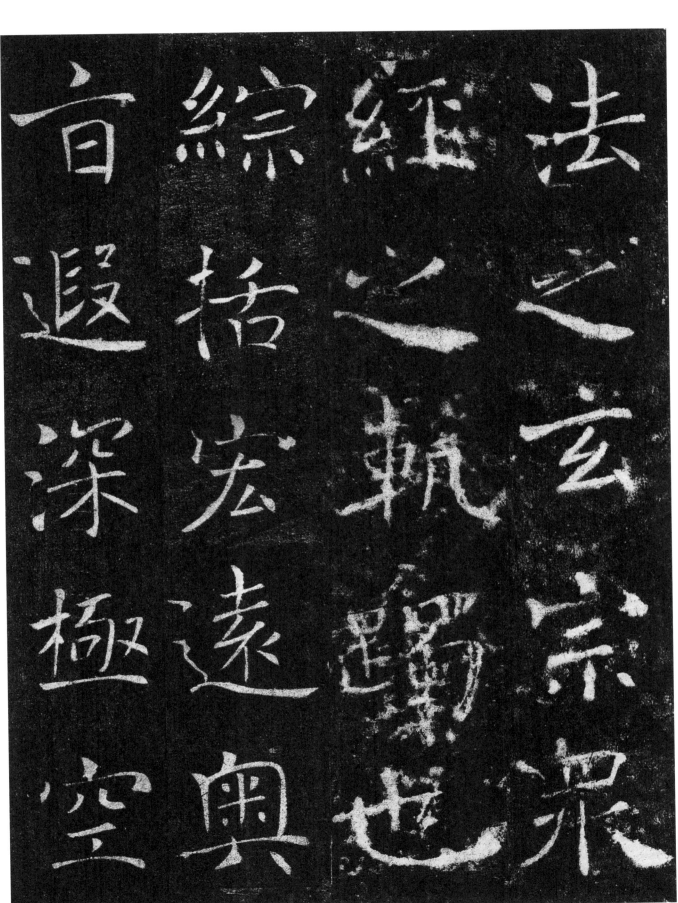

法之玄宗，众／经之轨躅也。／综括宏远，奥／旨遐深。极空／

玄宗：这里指佛教中最深奥的旨意。

轨躅：本义是车轮碾过之后留下的痕迹。这里指法则、规范。

综括：综合、概括。

宏远：深远。

奥旨：深奥的含义。

体：亲身经验、体悟。

机要：精义要旨。

词茂道旷：形容文辞丰富、道理深远。

究：仔细推求，追查。

有之精微，体／生灭之机要。／词茂道旷，寻／之者不究其／

有之精微體
生滅之機要
詞茂道曠尋
之者不究其

源，文显义幽，／理之者莫测／其际。故知圣／慈所被，业无／

慈 其 理 源

所 際 之 文

被 故 者 顯

業 知 義

無 聖 測 幽

善
而
不
臻
妙

化
所
敷
缘
無

惡
而
不
翦
開

法
綱
之
綱
紀

弘六度之正／教，拯群有之／涂炭，启三藏／之秘扃。是以／

翼：鸟类的翅膀。

流庆：传播善缘、福泽。

遂古：指遥远的古代。

名无翼而长／飞，道无根而／永固。道名流／庆，历遂古而／

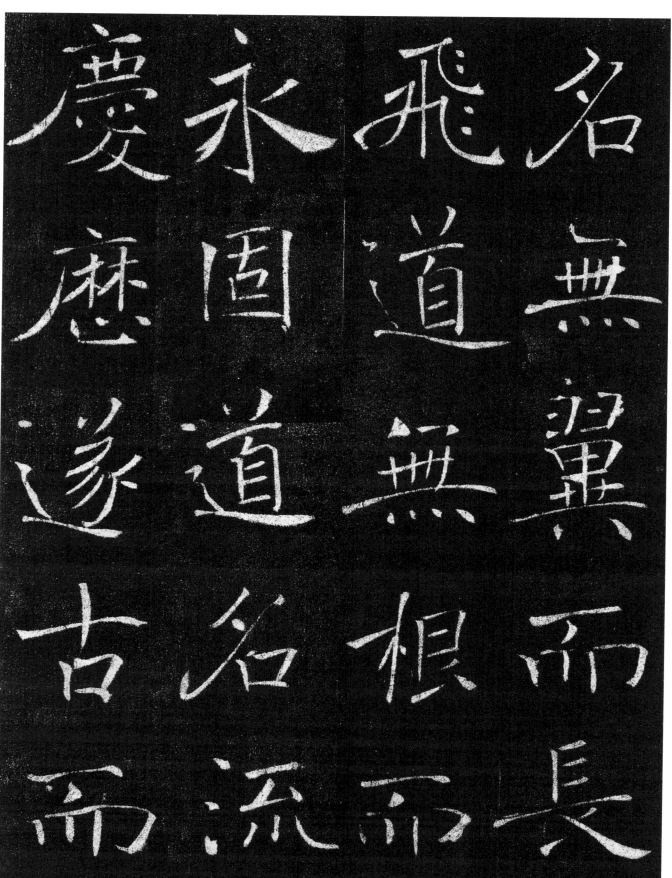

镇常：经常。

应身：指佛、菩萨显现出不同化身。

尘劫：泛指尘世的劫难。

晨钟：清晨的钟声。

夕梵：傍晚的诵经声。

二音：即上文所说的『晨钟夕梵』。

镇常，赴感应／身，经尘劫而／不朽。晨钟夕／梵，交二音于／

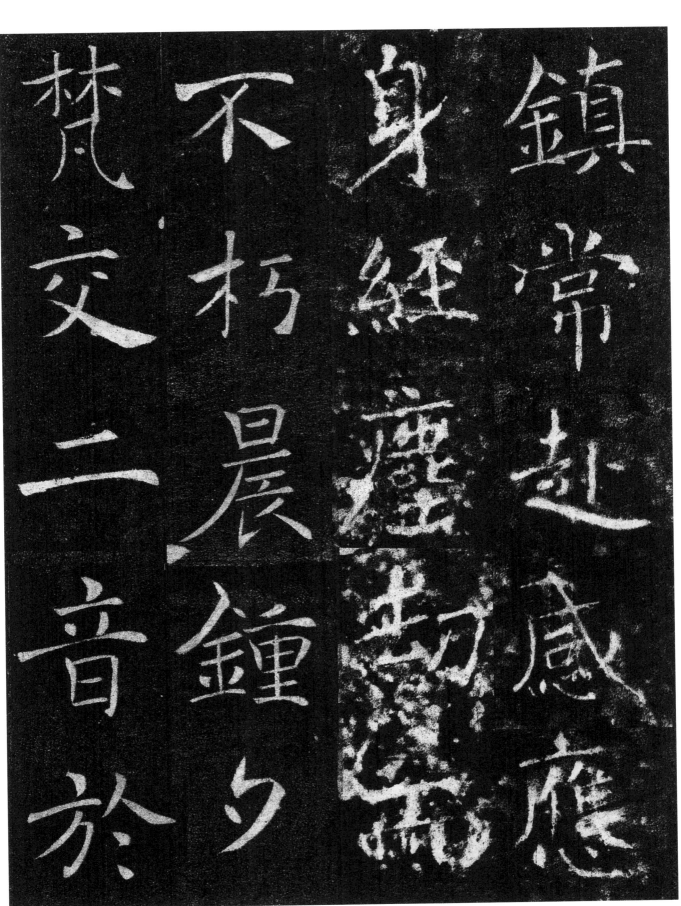

鹫峰：此指佛寺。

慧日：佛教中用以比喻普照
众生的佛光。

法流：又作『法水』。比喻
佛教正法之传承相续有如川
河之流。

鹿菀：亦指佛寺。

排空：冲向天空，高升到天
空中。

宝盖：……佛道、帝王仪仗等的
伞盖。

盖接翔

鹿菀排空寶

流轉雙輪於

鹫峰慧日法

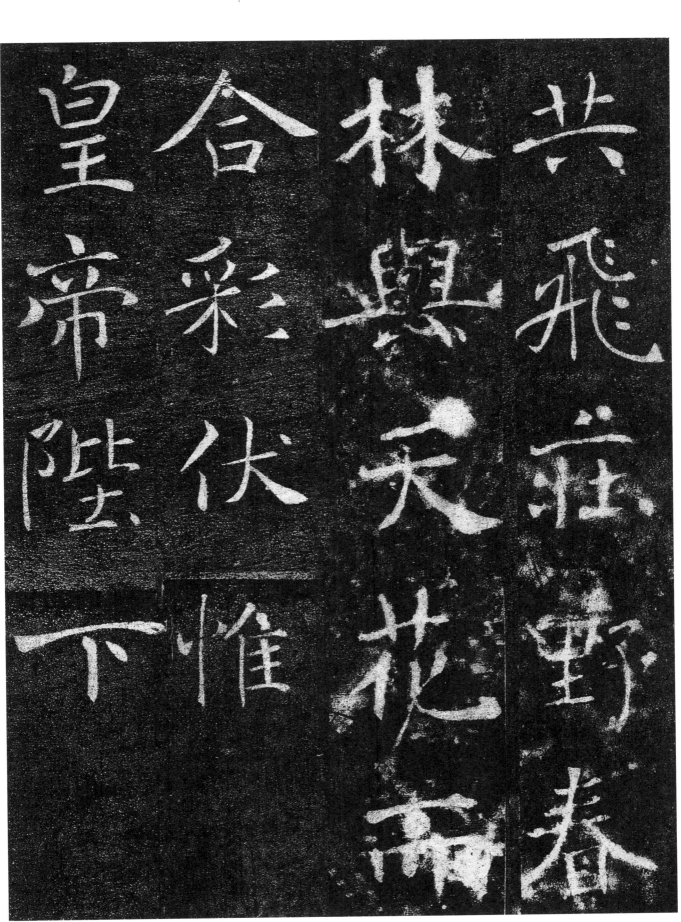

共飞；庄野春＼林，与天花而＼合彩。伏惟＼皇帝陛下，＼

伏惟：伏在地上想。这是下对上陈述时表尊敬的用语。

共飞莊野春＼林與天花＼合彩伏＼皇帝陛下＼

上玄：上天。

垂拱而治：比喻统治者垂衣拱手，毫不费力地就能使天下太平。

八荒：泛指四面八方，这里的含义近于『天下』。

黔黎：指平民百姓。黔，黔首。黎，黎民。

敛衽：整理衣襟，以示恭敬。

朝：这里表示使万国来朝见。

祍而
朝
萬
國

德
被
黔
黎
敛

拱
而
治
八
荒

上
玄
資
福
垂

恩加朽骨，石〔室归贝叶之〕文；泽及昆虫，〔金匮流梵说〕

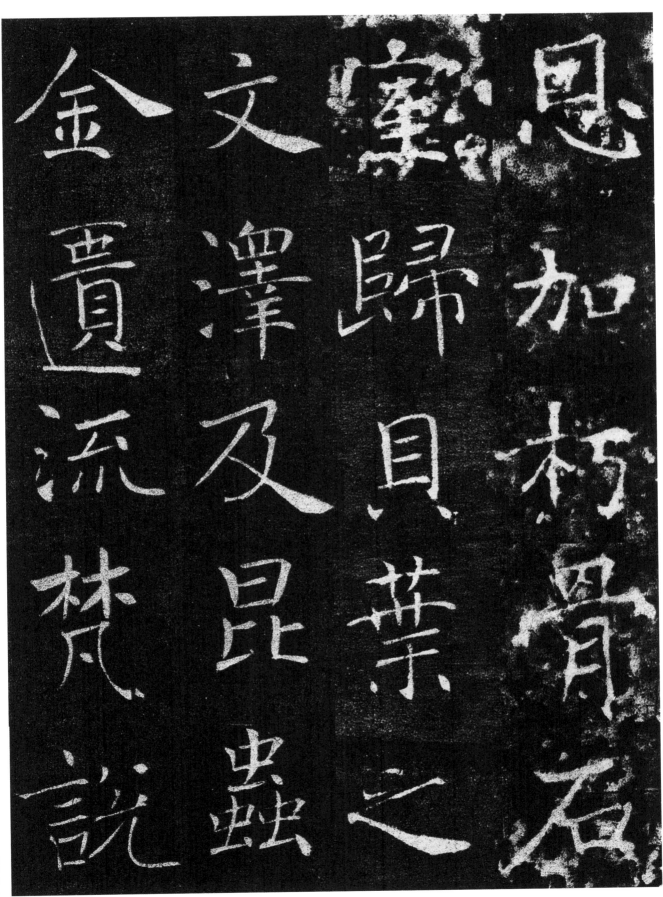

朽骨：死者之骨，泛指逝者。

石室：这里的『石室』与下文的『金匮』都指国家收藏重要文献的地方。

贝叶：棕榈科植物贝叶棕。刻写于贝叶上的经文可保存数百年。

及：达到，堆及。

流：传播。

之偈。遂使阿／耨达水，通神／甸之八川；耆／阇崛山，接嵩／

偈：佛经中的唱词。

遂：于是。

阿耨达水：阿耨达池的池水。阿耨达池在古印度北部，据传为阎浮提四大河的发源之地。

神甸：指中国。

八川：中国古代关中地区的八条河流，分别是灞、浐（产）泾、渭、酆（丰、沣）、镐（滈、鄗）、潦（涝）、潏（沆）。

耆阇崛山：即灵鹫山。

之偈遂使阿
耨達水通神
甸之八川者
闍崛山接嵩

嵩华：中岳嵩山、西岳华山。

法性：佛教中指一切现象的本质或真实性。

凝寂：非常寂静。

靡：没有。

归心：归附的诚心。

智地：佛教中指实证真理的境界。

华之翠岭。窃／以法性凝寂，／靡归心而不／通；智地玄奥，／

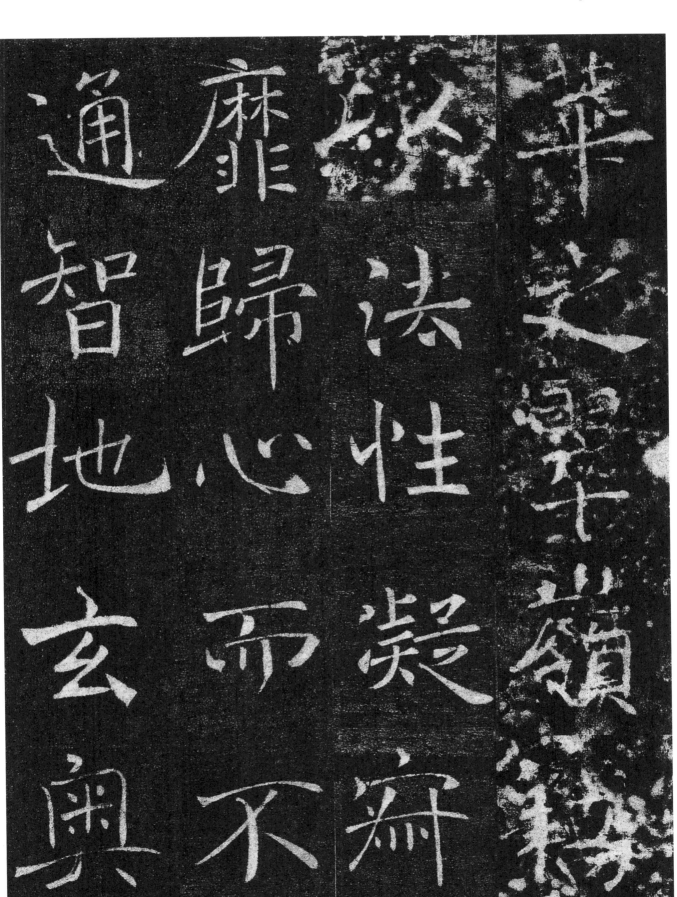

恳诚：诚恳的心。

重昏：表示十分昏暗。

烛：点燃。

慧炬：佛教中指无幽不照的
智慧。

感懇
顯豈謂誠
之夜燭重而
之光火慧遂
之火宅炬昏

法雨：佛教中指佛法像雨一样润泽万物。

异流：指水分开流动。

会：聚合，合在一起。

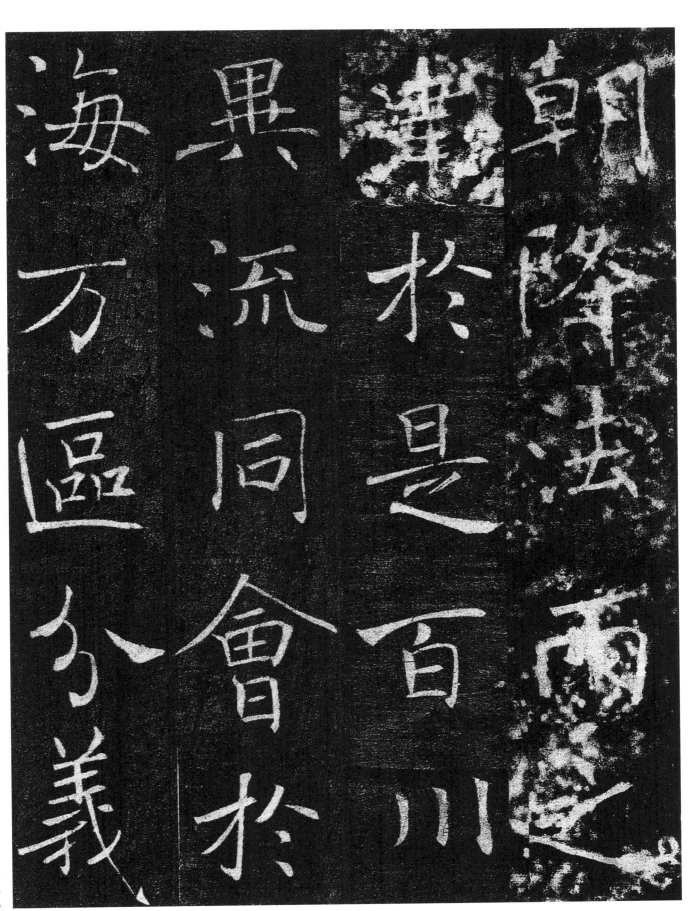

朝，降法雨之／泽。于是百川／异流，同会于／海；万区分义，／

朝降法雨於是百川異流同會於海萬區分義

惣成乎實，豈

與湯武校其

優劣，堯舜比

其聖德者哉

汤武：商汤与周武王的并称。

校：这里通『较』。

尧舜：尧和舜，传说中上古的两位贤明君主。

玄奘法师者，／夙怀聪令，立／志夷简。神清／韶龀之年，体／

夙⋯⋯早。这里指玄奘法师自幼就十分聪慧。

聪令⋯⋯聪明而有美才。

夷简⋯⋯平易质朴。

神清⋯⋯谓心神清朗。

韶龀⋯⋯孩童垂髫换齿的年纪。

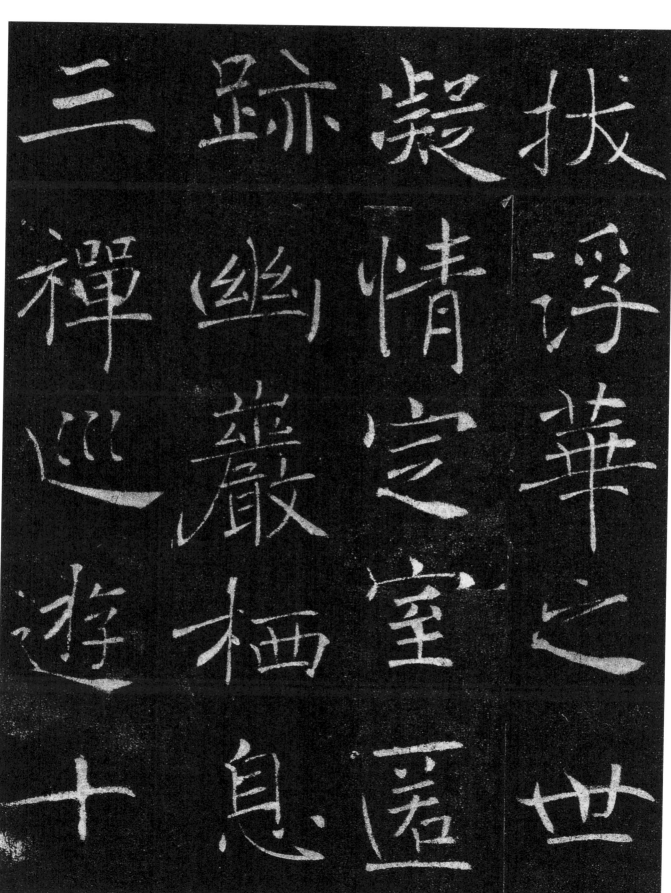

拔浮華之世。／凝情定室，匿／迹幽岩。栖息／三禅，巡游十／

浮華：虚浮不实的荣华富贵。

凝情：情意专注。

定室：禅室、佛寺。

匿迹：隐藏自己，不露形迹。

三禅：佛教中指色界之第三
禅天，此天名定生喜乐地。

〇六二

伽维：即『迦维』，『迦维罗卫』的省称，为释迦牟尼诞生地。

会：熟悉，通晓。

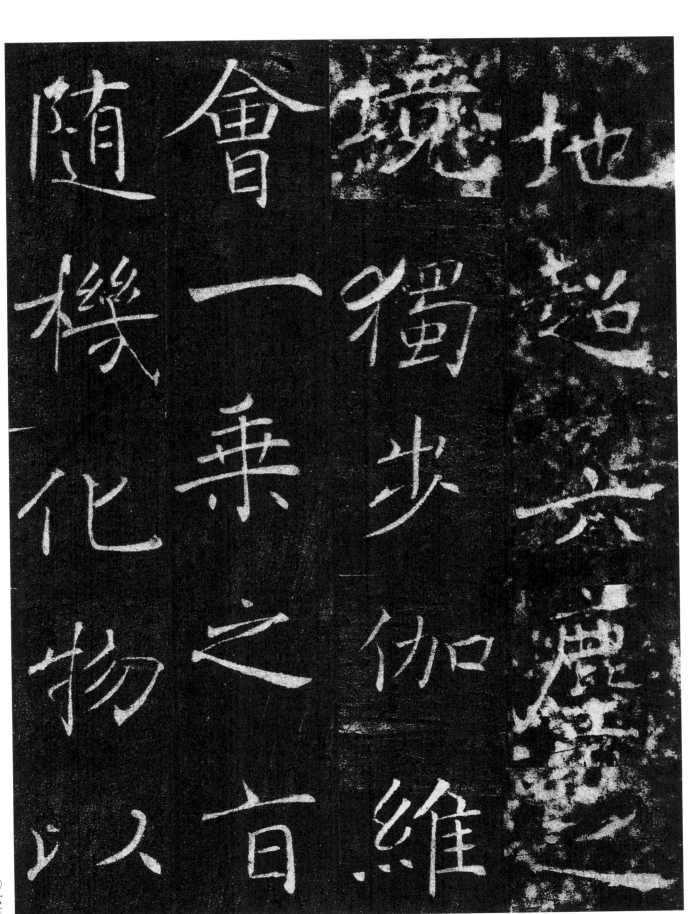

地。超六尘之／境，独步伽维；／会一乘之旨，／随机化物。以／

中華之無質，
尋印度之真
文。遠涉恒河，
終期滿字。頻

終期滿字
文遠涉恒河
尋印度之真
中華之無質

涉：泛指从水上经过。

满字：梵字字母的一种，悉
昙体，由摩多（母音）和体
文（子音）两部分构成。这
里用满字指代用梵文写成的
佛经。

〇六四

释典：佛教经典。

利物：益于万物。

登雪岭，更获／半珠。问道往／还，十有七载；／备通释典，利／

登雪嶺更獲

半珠問道往

還十有七載

備通釋典，利

贞观十九年：公元六四五
年。『贞观』是唐太宗李世
民的年号，历时二十三年。

敕：皇帝的诏令。

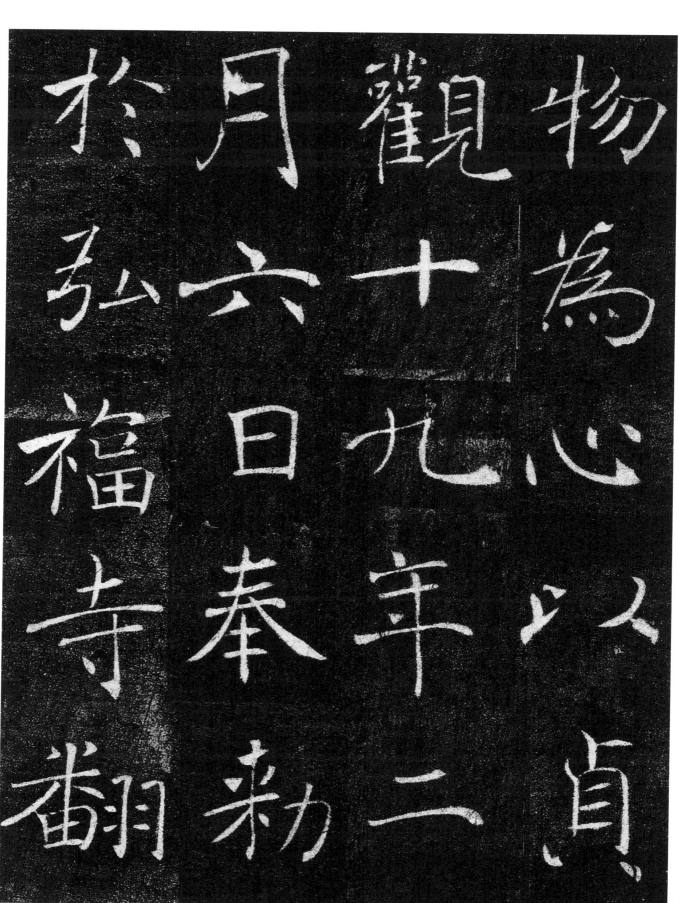

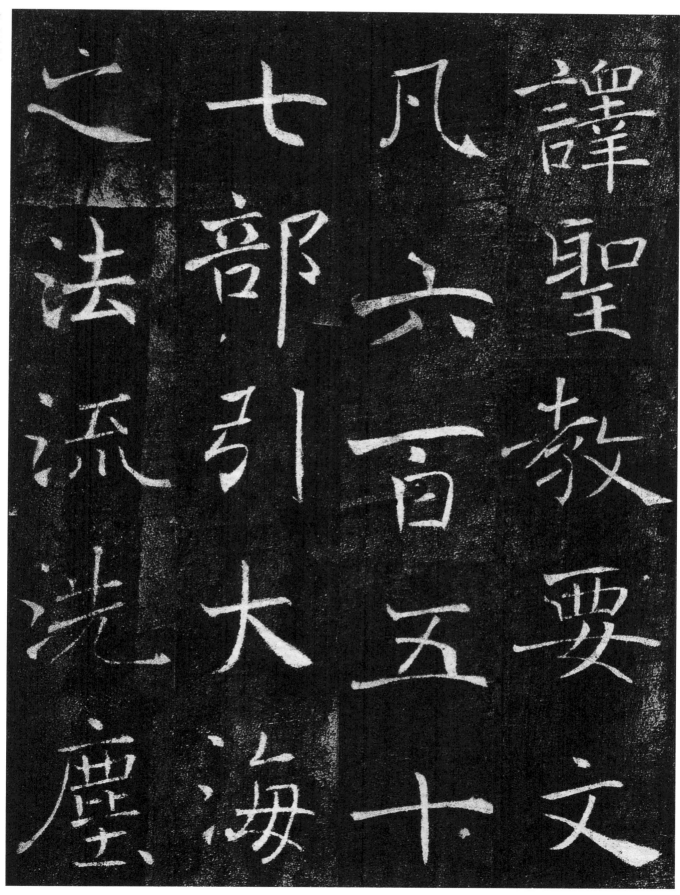

譯聖教要文凡六百五十七部引大海之法流洗塵、

明皎智劳
自幽燈而
非暗之不
久而長竭
植恒焰傳

尘劳：佛教中指世俗生活所带来的纷扰。

智灯：佛教中指照破迷暗的智慧之灯。

皎：这里是照亮的意思。

恒：经常。

胜缘：佛教语。善缘。

法相：佛教语。谓诸法真实之相。

常住：永久存在。

三光：指日、月、星。

胜缘，何以显／扬斯旨。所谓／法相常住，齐／三光之明：

勝緣何以顯
揚斯旨所謂
法相常住齊
三光之明

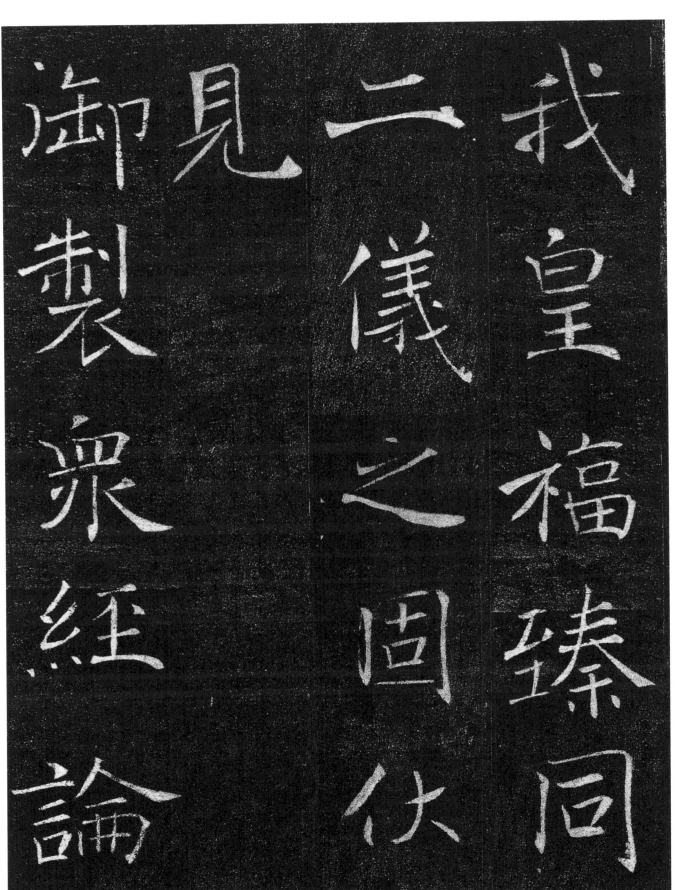

御：封建社会中用以形容与皇帝有关的事物或事务。

序，照古腾今，／理含金石之／声，文抱风云／之润。治辄以／

理含金

聲文

序

之
潤

文

含

照

抱

金

古

輙

風

石

騰

以

雲

之

今

記 大 露 輕

網 塵、

以 流

為 畧

斯 舉 隊

轻尘足岳：微小的尘土足以
积成高山。

略：简单。跟『详』相对。

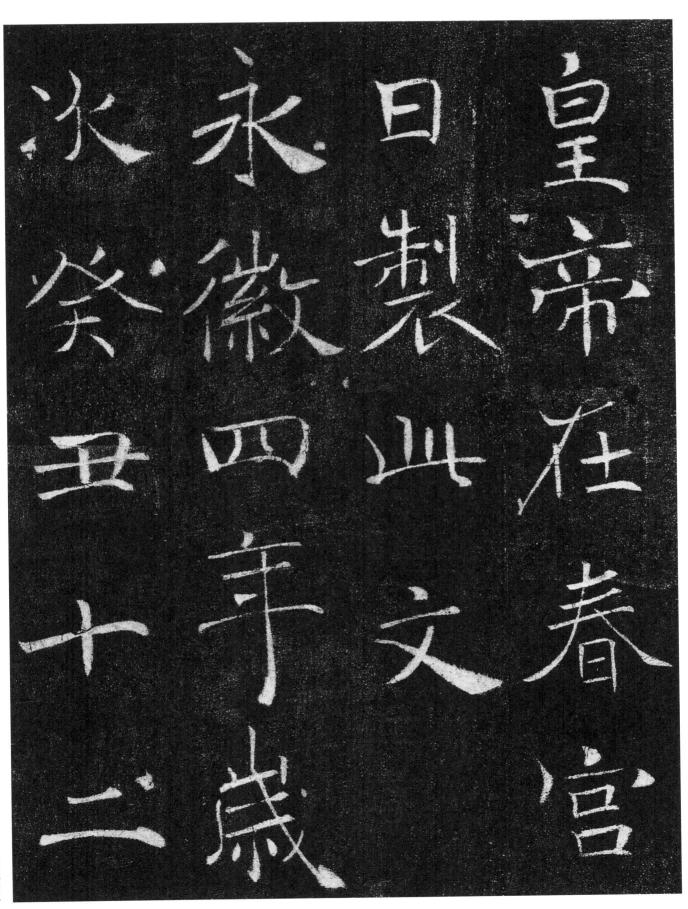

皇帝在春宫／日制此文。／永徽四年，岁／次癸丑，十二／

皇帝在春宫日製此文永徽四年歲次癸丑十二

尚书右仆射：尚书，尚书省，官署名，为唐代「三省」之一，下统六部，分掌国政。仆射，官名，秦始置。因古时重武官，故用善射的人掌理事物。至唐时，左右仆射相当于宰相的职任。

上柱国：自春秋起，「上柱国」为军事武装的高级统帅，后为功勋性质的荣誉称号。柱国，国都。

河南郡：中国汉至唐代的行政区划，辖区中心在今河南省洛阳市一带。

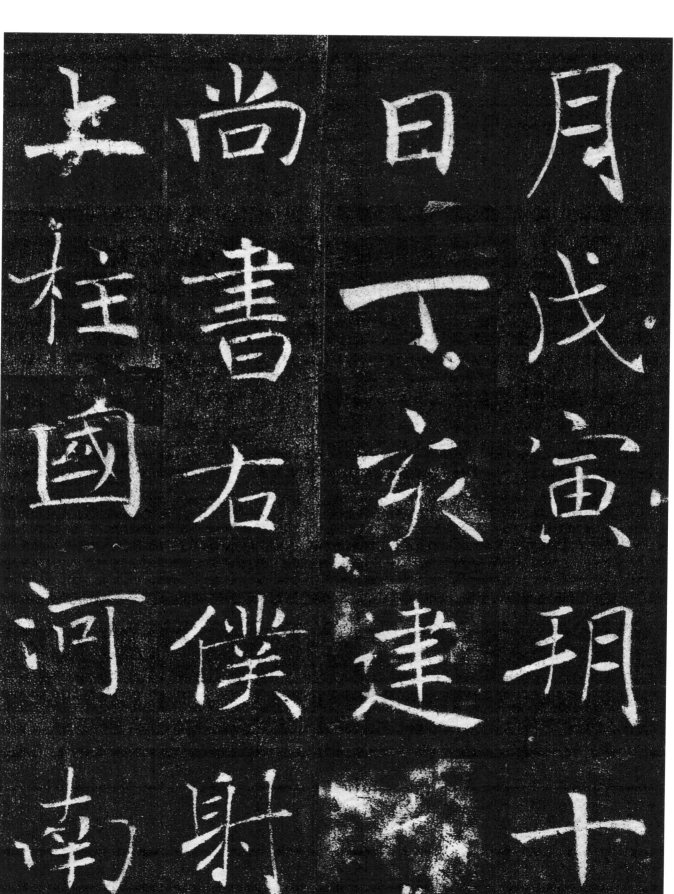

月戊寅朔十

日丁亥建

尚書右仆射

上柱國河南

郡开国公、臣／褚遂良书。／万文韶刻字。／

郡開國公臣

褚遂良書

萬文韶刻字